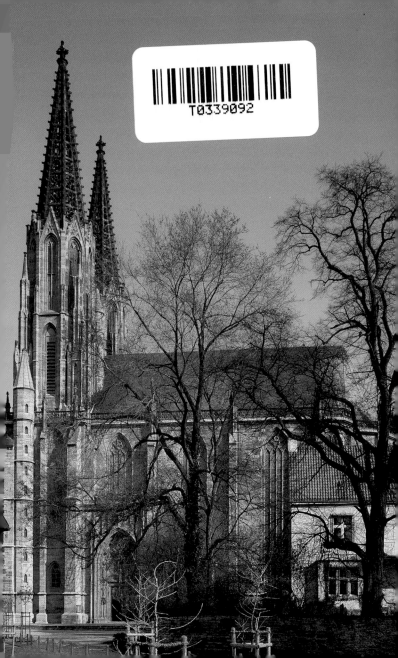

T0339092

▲ *Bauinschrift im Hauptchor zum Baubeginn 1313*

Grundstein gelegt hat. Vermutlich wirkte Schendeler schon am Bau des Kölner Doms mit. Um 1340/50 war der Hauptchor errichtet. Wie ein im Kirchenarchiv aufbewahrtes Dokument bezeugt, erließ Papst *Gregor XI.* im Jahre 1371 in Avignon einen Ablass für die Finanzierung des Baus. Einen weiteren Ablass bestätigte er 1418 auf dem Konzil von Konstanz. 1376 wurde der Chor vollendet, worauf eine Inschrift zur Altarweihe im Südchor verweist.

Die Halle wurde nach einheitlichem Plan von Osten nach Westen weitergeführt. 1392 trat *Godert van Sunte Druden* als »Werckmester tho der weese« ins Geschehen. Eine Inschrift am nördlichen Turmaufgang vermerkt den Baubeginn der Doppelturmfassade am Aegidiustag des Jahres 1421 durch Meister *Johannes Verlach*. 1529/30 brachte *Porphyrius von Neunkirchen*, ein Meister der seit 1523 in Soest tätig war und am Osthofentor gearbeitet hatte, die Wiesenkirche zu einem vorläufigen Abschluss, aber nicht zur Vollendung. Chor und Langhaus waren errichtet, die Westfassade blieb jedoch unvollständig, im Bereich des Südturmes nur provisorisch ausgeführt. Statt der geplanten Türme schlossen Spitzhelme die Fassade ab.

Die Blüte Soests war zu dieser Zeit längst vergangen, trotz des Sieges, den die Stadt 1447 in der Soester Fehde davontrug und sich damit von der Herrschaft des Erzbischofs befreite. Soest hatte, wie viele Hansestädte auch, als Handelsstadt ihre Bedeutung eingebüßt und war nicht mehr in der Lage, das ehrgeizige Kirchenbauvorhaben weiterzuführen.

1532 trat die Gemeinde der Wiesenkirche zum evangelischen Glauben nach der Augsburger Konfession über. Die protestantische Bevölkerung bewahrte aber weitgehend die Kunstwerke aus vorreformatorischer Zeit, so dass heute noch eine Fülle von Altären und Bildwerken erhalten blieb, ergänzt durch die aus aufgehobenen Soester Kirchen stammenden Stücke.

Im 19. Jahrhundert erwachte mit dem Nationalbewusstsein das Interesse an mittelalterlicher, besonders an gotischer Baukunst. Auch die Architektur der Wiesenkirche wurde hoch geschätzt und ihre **Vollendung** erwogen. Der preußische Oberbaudirektor *Karl Friedrich Schinkel* stellte die Wiesenkirche als außergewöhnlich schönes Bauwerk heraus und unterstützte die Restaurierung der inzwischen vom Verfall bedrohten Kirche. Die Wiederaufnahme der Bauarbeiten wurden durch die persönliche Fürsprache und Unterstützung des preußischen Königs *Friedrich Wilhelm IV.* vorangebracht. Nach mehreren Planwechseln wurde ab 1846 eine gründliche Restaurierung vorgenommen und die Westfassade mit achteckigen Turmaufbauten mit durchbrochenen Spitzhelmen nach dem Vorbild des Freiburger Münsters aufgebaut. 1875 waren die Bauarbeiten abgeschlossen. Die Türme erreichen eine Höhe von 81 Metern und überragen alle Gebäude der Soester Altstadt. Auch die Innenausstattung wurde bis 1882 restauriert und ergänzt, u.a. durch Kunstwerke aus der abgebrochenen St. Walburgiskirche, bzw. im neugotischen Stil erneuert. Insgesamt stellte der preußische Staat für die Bau- und Renovierungsmaßnahmen über 900 000 Goldmark zur Verfügung.

Die Baugeschichte der Wiesenkirche wurde und wird auch seit dem 20. Jahrhundert als **Geschichte der Restaurierung** fortgeschrieben, die heute und noch in Zukunft viel Zeit, Mittel und Engagement beansprucht wird. Bereits ein halbes Jahrhundert nach der Vollendung

der doppeltürmigen Westfassade zeigten sich schwere Verwitterungs-schäden, besonders an den Türmen. Die filigranen Turmhelme aus Obernkirchener Sandstein blieben im Gegensatz zu den Bauteilen aus Grünsandstein stabil. Um den Zerfall zu stoppen, hat man die porösen Sandsteinoberflächen abgearbeitet. Bei diesen 1931 begonnenen Maßnahmen wurden die Türme und andere Bauteile durch die Beseiti-gung des Großteils ihrer detailreichen neogotischen Zierformen regel-recht entkleidet. Trotz dieser einschneidenden Maßnahme konnte die Verwitterung aber nicht aufgehalten werden.

Zu weiteren Schäden an der Wiesenkirche kam es im Zweiten Welt-krieg, als 1944 eine Sprengbombe das Dach durchschlug, im Kirchen-schiff explodierte und Teile des Gewölbes zerstörte sowie einen Pfeiler schwer beschädigte. Auch die Ausstattung wurde stark in Mitleiden-schaft gezogen, bzw. zerstört, so zum Beispiel das gotische Sakra-mentshaus, die Orgel, das große vom Kaiserpaar gestiftete Westfenster, das Kriegsgedächtnisfenster von 1922. Die 1948 begonnene Sicherung und Restaurierung endete am 15. Oktober 1950 mit der feierlichen Wiedereinweihung der Kirche durch Bundespräsident *Theodor Heuss*.

Seit 1985 wird der Außenbau der Kirche einer **grundlegenden Restaurierung** unterzogen. Dabei werden sowohl die Schäden durch den fortschreitenden Steinzerfall behoben als auch die Verluste an Bausubstanz durch vorangegangene Maßnahmen ersetzt, um das Erscheinungsbild des 19. Jahrhunderts mit seiner ganzen Fülle an Zier-elementen wiederherzustellen. Da sich der Grünsandstein als wenig haltbar erwiesen hat, wird nun, wie bereits an den Turmhelmen, Obernkirchener Sandstein verwendet. Zur Durchführung der umfang-reichen Restaurierungsarbeiten wurde die **Bauhütte der Wiesen-kirche** neu gegründet. 1986 wurde mit der Restaurierung des Süd-turmes begonnen, 1999 folgte der Nordturm.

Dank großzügiger Schenkungen konnte in jüngster Vergangenheit auch die Ausstattung der Kirche vervollständigt werden. Im Südturm wurde ein neuer Glockenstuhl errichtet und das Geläut der Wiesen-kirche im Jahr 2002 mit sieben neuen Glocken ausgebaut. Zudem erhielt die Kirche ab 2001 insgesamt 17 neue Fenster, bedeutende Werke der modernen Glaskunst.

Chor von Südosten ▶

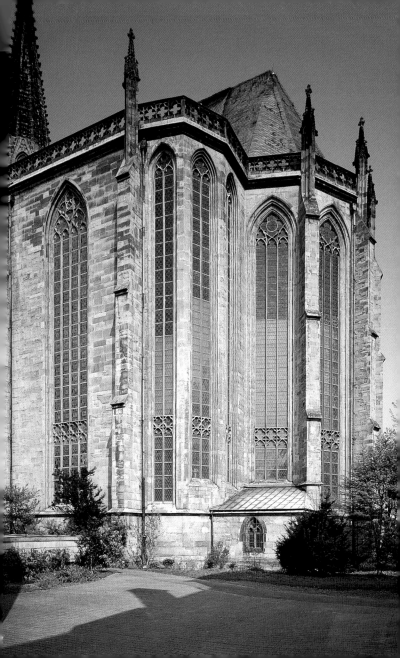

Baubeschreibung

Äußeres

Obwohl in unterschiedlichen Bauphasen entstanden, wirkt der aus Grünsandstein gefügte **Außenbau** der Wiesenkirche als harmonisches, ebenmäßiges Gefüge. Chor und Langhaus der Hallenkirche sind eine geschlossene Einheit, an die sich der stärker durchgliederte Westbau anschließt, der im 19. Jahrhundert mit sicherem Formgefühl im neogotischen Stil vollendet wurde. Beeindruckend ist, wie mit äußerst sparsamem Einsatz von Bauschmuck, allein aus den Proportionen heraus und durch die Rhythmisierung der Bauglieder eine vollkommene Gestaltung erreicht worden ist, bei der durchweg eine Betonung der Vertikalen sichtbar ist.

Die **Langhauswände** gliedern und stützen vierfach abgestufte, fialbesetzte Strebepfeiler, die nur wenig aus der Front heraustreten sowie Maßwerkfenster, die von einem Sims aufsteigen und fast bis zur Dachzone emporreichen. Nach etwa einem Viertel der Fensterhöhe unterbrechen Maßwerkbrücken horizontal die Fensterbahnen. Eine umlaufende Maßwerkgalerie schließt die Außenmauern oben zu dem schiefergedeckten Satteldach ab.

In den westlichen Abschnitten der Nord- und der Südwand liegen jeweils **Portalanlagen**, darüber Fenster, die im Aufbau den oberen Zonen der großen Langhausfenster folgen. Das **Südportal**, der Haupteingang in die Kirche, wurde mit auffallend reicher Ornamentik gestaltet. Den Eintritt begleiten Sandsteinfiguren aus der Zeit um 1400. Maria, die Patronin der Kirche, steht auf dem Mittelpfeiler zwischen den Türen unter einem Baldachin, auf dem sich ein Fialtürmchen erhebt. Als prachtvoll gekleidete und gekrönte Gottesmutter wendet sie sich anmutig ihrem Kind zu, das sie auf dem Arm trägt. Links von ihr im Gewände stehen die Figuren eines Papstes, vermutlich Gregor der Große, rechts ein jugendlicher Heiliger. Offensichtlich sind die Skulpturen von unterschiedlichen Meistern geschaffen worden, wobei die der Madonna in besonderer künstlerischer Qualität hervortritt. Die gotischen Figuren zeigen Verbindungen zu denen am Petrusportal und im Chor des Kölner Doms. Hierbei handelt es sich um Kopien, die Origi-

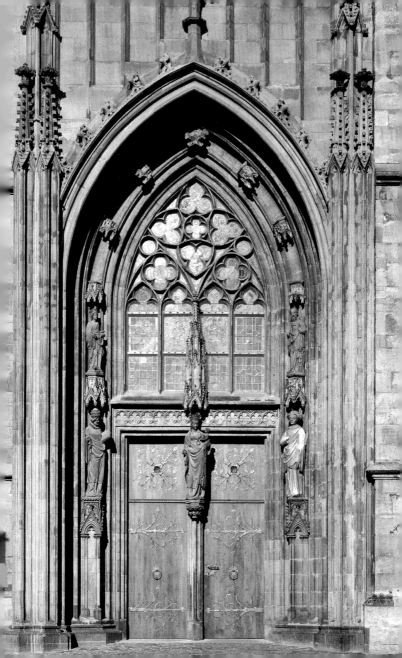

nale befinden sich heute im Kircheninneren. Im Gewände des Portalbogens, in den Archivolten, steht links eine weibliche Figur auf einer kleinen männlichen Gestalt. Es ist vermutlich die hl. Katharina von Alexandrien. Die rechte Figur lässt sich nicht bestimmen, da sie die Attribute verloren hat. Wie die leeren Konsolen in den Archivolten erkennen lassen, waren für diese wohl auch Figuren vorgesehen.

Der älteste Teil der Kirche ist der dreiteilige **Chor**. Er tritt nur wenig aus dem Baukörper heraus und erscheint in die Gesamtform fest eingebunden. Die Wände der Chöre sind durch überaus schlanke hohe Fenster regelrecht aufgelöst, wobei sich diese Tendenz, dem Baufortschritt folgend, vom Nordchor über den Hauptchor zum Südchor verstärkt. Lediglich der Hauptchor wird von Strebepfeilern gestützt, während die Nebenchöre freitragend in die Höhe streben – eine technische Meisterleistung! Im Winkel zwischen Südchor und Hauptchor fügt sich der Sakristeianbau ein.

Im Westen erhebt sich die monumentale **Doppelturmfassade**, die nach dem Muster großer gotischer Kathedralen geplant und errichtet worden ist. Besonders der Kölner Dom hat dabei das Vorbild gegeben. Geschlossen und massiv wirkt der untere, mittelalterliche Teil der Westfassade. In der Mittelachse liegt zwischen den Turmunterbauten ein schlichtes Doppelportal, das ganz von dem großen Maßwerkfenster darüber beherrscht wird. Über der Maßwerkgalerie erheben sich die Aufbauten des 19. Jahrhunderts – der Dreiecksgiebel, dessen Front fünf Spitzbogenfenster gliedern, und seitlich die achteckigen zweigeschossigen, von Spitzbogenfenstern durchbrochenen Turmaufbauten, die von hohen Spitzhelmen aus filigranem Maßwerk bekrönt werden. Die Bauglieder des 19. Jahrhunderts wurden mit detailreichem Dekor, wie mit Krabben besetzten Fialen und Wimpergen, gestaltet. Diese bei den Renovierungsmaßnahmen der 1930er Jahre weitgehend reduzierten Schmuckformen werden bei der gegenwärtigen Restaurierung vollständig rekonstruiert.

Innenraum

Betritt man die Wiesenkirche durch das Südportal, befindet man sich in einer von Licht durchdrungenen, weiten, sich nach allen Richtun-

»Westfälische Madonna«, Originalfigur vom Südportal ▶

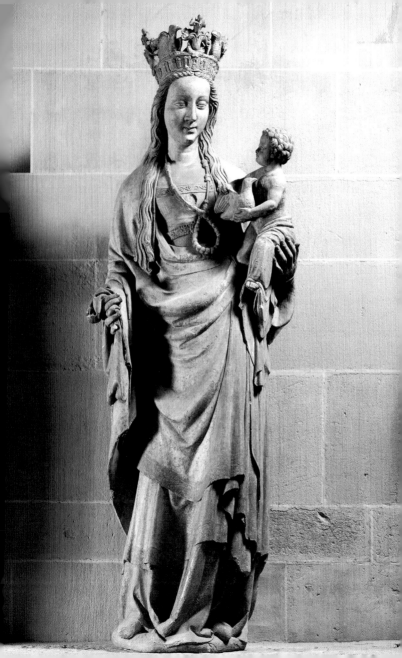

gen ausdehnenden und in die Höhe strebenden **Halle**. Die Bewegung im Raum wird durch die architektonische Gestaltung nicht in eine bestimmte Richtung gelenkt, sondern bietet ständig neue Sichten.

Alle drei Schiffe haben – was den Typus der Hallenkirche auszeichnet – die gleiche Höhe. Die vier Pfeiler steigen ohne Sockel empor und ziehen den Blick mit nach oben. Hier spannen sich die Pfeilerprofile ohne Unterbrechung als Rippen und Gurte der Kreuzgewölbe schirmartig auf. Die Scheitel der Gewölbe zieren schöne bemalte Schluss-Steine. Die Langhauswände werden von jeweils zwei großen Fenstern durchbrochen. In den westlichen Jochen sind die sich gegenüberliegenden Portale unmittelbar von Fenstern überfangen, darüber ist nochmals je ein Fenster angeordnet.

Der **Westbau** des Kirchenraumes wird vom großen Westfenster in der Mitte beherrscht. An die Seitenschiffe schließen die Turmhallen an, die durch Emporen in zwei Geschosse geteilt sind. Die gewölbten Untergeschosse bilden im Süden die Taufkapelle und im Norden die Gedächtniskapelle.

Im Osten öffnet sich der dreigliedrige **Chorbereich**, als würde er mit ausgebreiteten Armen den Eingetretenen empfangen und nicht, wie in früheren Zeiten üblich, einen hoheitsvollen Abstand wahren. Der Grundriss der Chorpolygone wird in den Nebenchören aus fünf, im Hauptchor aus sieben Seiten eines Zehnecks gebildet.

Der Nordchor, mit dem der Bau begonnen wurde, hat nur zwei zweibahnige Fenster. Diese erscheinen wie schmale leuchtende Lanzetten zwischen den Wandsegmenten. Der Hauptchor wird durch fünf größere dreibahnige Fenster durchlichtet. Die untere Wandzone führt mit Blendarkaden die Gliederung der Fenster weiter. Zu Seiten der Fenster stehen auf kunstvollen, zum Teil figürlich gestalteten Konsolen Sandsteinskulpturen, die von Baldachinen überfangen werden. Der Raumeindruck des Südchores ist ganz und gar von den drei zweibahnigen Fenstern beherrscht. Auch wenn durch den Sakristeianbau das südliche Fenster des Hauptchores und zwei Fenster des Südchores etwas kürzer sind, erscheint die Choranlage als geschlossenes, in allen künstlerischen Elementen verbundenes Ganzes.

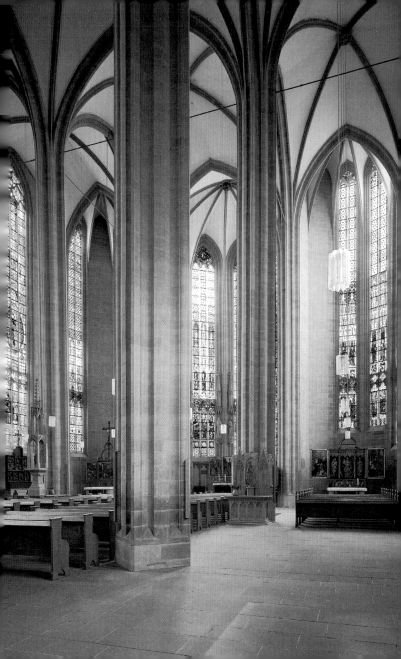

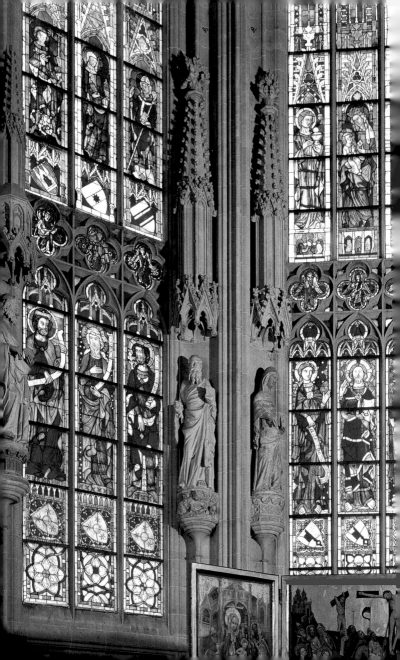

Die Reihe von figürlichen Darstellungen in den **Glasfenstern**, deren einzelne Bedeutung noch besprochen wird, und die steinernen **Chorstatuen** bilden gestalterisch wie thematisch eine Einheit. Maria und Christus stehen im Mittelpunkt, ihnen zur Seite reihen sich Heilige und Apostel sowie Repräsentanten des Alten Bundes, Propheten, Könige und Stammesväter an. Die Sandsteinskulpturen sind von Nord nach Süd folgend u.a. anhand ihrer beigefügten Attribute bestimmbar: Johannes der Täufer (Lamm), Jakobus d. Ä. (Muschel), Matthäus (Buch mit dem Beginn des Matthäus-Evangeliums), Simon und Paulus. Das Mittelfenster flankieren Maria und Christus mit der Weltkugel, es folgen Petrus, Johannes der Evangelist (Kelch), ein nicht bestimmbarer Apostel und Bartholomäus. Für die Figuren, obwohl stilistisch nicht einheitlich, können die Apostel im Kölner Domchor Vorbilder gewesen sein.

Die Glasfenster

Der Innenraum der Wiesenkirche wird wesentlich durch die Wirkung der großen Glasfenster geprägt. Die exzellente Glaskunst der Wiesenkirche umfasst mittelalterliche gotische Werke bis zum Beginn der Renaissance, Glasmalereien des 19. Jahrhunderts und moderne Werke aus jüngster Zeit.

Der Zyklus mittelalterlicher **Glasmalereien im Chor** ist der größte, der in Westfalen erhalten ist. Die Glasscheiben, gestiftet von der Stadt Soest und wohlhabenden Bürgern, wurden in einer Soester Werkstatt gefertigt. Ihre Entstehungszeit wird nach stilistischen Merkmalen und der Analyse der abgebildeten Wappen von Stiftern und der Stadt in der Zeit zwischen 1345 und 1357 angenommen. Der dominierende Farbklang gelb, blau und rot, der gleiche Aufbau und die alle Fenster durchziehenden Maßwerkbrücken binden die in sich detailreichen Glasmalereien zusammen und setzen sie mit den anderen Fenstern des Kirchenraumes in Bezug.

Das Thema der dreibahnigen **Fenster des Hauptchores** [1] ist die Heilsgeschichte, gipfelnd im Mittelfenster, in dem Christus, von Engeln flankiert, und über ihm die Gottesmutter mit Johannes dem Evangelisten und Johannes dem Täufer stehen. Die beiden Fenster jeweils

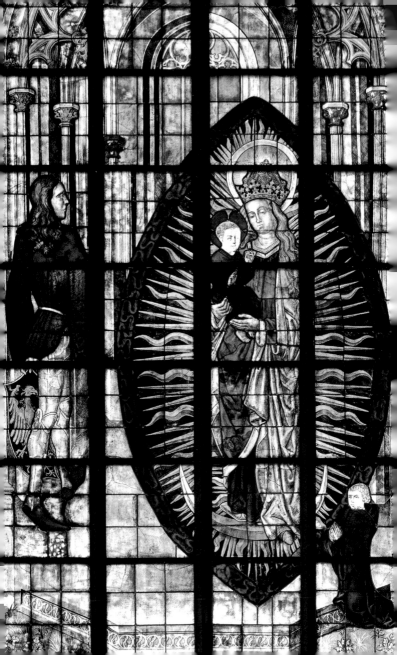

rechts und links sind diesem Zentrum, dem Erlöser und Maria, zugewandt. In ihren unteren Zonen stehen Repräsentanten des Alten Bundes. Von links beginnend sind dies Jakob, Abraham, Moses, Malachias, Jeremias und David, nach dem Mittelfenster Salomon, Jesaias, Ezechiel, Aaron, Melchisedek und Daniel. Sie halten Spruchbänder mit ihren Namen und Texten in lateinischer Schrift, die auf die Ankunft des Messias und auf Maria hindeuten. Über ihnen, unterbrochen von den Maßwerkbrücken, in deren Vierpässen musizierende Engel zu sehen sind, stehen Heiligenfiguren, Märtyrer, Nothelfer und Patrone als Vertreter des Neuen Bundes. Über diesen Figuren leiten kunstvolle Malereien von Architekturen und Ornamentscheiben zu den Fensterspitzen hinauf. Die Glasscheiben des Maßwerks zeigen, von unten kaum noch zu erkennen, in der Mitte Christus, links neben ihm Maria und Petrus, rechts Johannes und Paulus.

Die **Fenster der Nebenchöre** [2, 3] entstanden Anfang des 15. Jahrhunderts. Die Malereien im Nordchor zeigen Heilige und Apostel. Im rechten Fenster ist in der unteren Zone die Himmelfahrt Mariens dargestellt, darüber die betende Maria und der segnende Christus. Die Glasmalereien des Südchores sind thematisch ebenfalls auf Maria bezogen mit Darstellungen der Verkündigung, der Heimsuchung und der Darbringung des Kindes im Tempel. In der oberen Reihe stehen Heiligenfiguren, unter ihnen der Stadtheilige Patroklus. Die Chorfenster wurden 1881/82 durchgreifend restauriert und, wo nötig, erneuert. Es kann aber davon ausgegangen werden, dass etwa 40 % der Scheiben noch original sind und der gesamte Zyklus authentisch ist.

An der Nordseite des Langhauses schließt das östliche Fenster thematisch an den Chor an. Das so genannte **Marienfenster** [4] entstand nach den Glasmalereien des Chores gegen Ende des 15. Jahrhunderts. Die Kirche mit der Namenspatronin Maria und die Stadt Soest, vertreten durch ihren Patron, den hl. Patroklus, werden in diesem Fenster feierlich in Szene gesetzt. Maria mit dem Kind, auf einer Mondsichel stehend, erscheint in einem leuchtenden Strahlenkranz vor einem rundbogigen Stufenportal. Von links nähert sich der hl. Patroklus in rotem Gewand und mit dem Adlerwappen ehrfürchtig der Gottesmutter. Rechts unter der Madonna kniet eine kleine Stifterfigur in brauner

Kutte. In der unteren Fensterzone sind ein Bischof und der hl. Quirinus zu sehen. Diese Glasbilder wurden 1967 vom oberen Fenster des Nordportals hierher versetzt.

Die Glasmalerei des **Wurzel-Jesse-Fensters** [5] im mittleren Joch an der Nordseite ist eine monumentale Darstellung des biblischen Motivs des Stammbaums Christi. Es zeigt den Urvater der heiligen Familie, Jesse, an der Wurzel eines sich verzweigenden Geästes, in dem sich die Vorfahren durch zwölf Könige des Stammes Juda präsentieren. Über allem thront Maria in einem prunkvollen Gewand mit dem Jesuskind (Abb. S. 29).

Vergleicht man vom Chor bis hierhin die Glasmalereien, die auch in einer chronologischen Folge stehen, erkennt man eine stetige Zunahme der Dynamik der Gestaltung und eine stärker werdende Tendenz zur lebensnahen Darstellung, was sich in vielfältigen, natürlichen Bewegungen als auch in den zeitgenössischen Trachten der Figuren widerspiegelt. Den Höhepunkt in dieser Entwicklung stellt das so genannte **Westfälische Abendmahl** [6] im Fenster über dem Nordportal dar: Beim Eintreten in die Kirche durch das Südportal leuchtet in goldener Farbigkeit das Glasbild entgegen, breitet sich im Licht die Abendmahlstafel einladend aus. Die Darstellung über die gesamte Fensterbreite erscheint als einheitliches, vergleichsweise wenig von Bleiruten durchzogenes Gemälde, das vom Fischblasenmaßwerk darüber bekrönt wird, in dessen Glasfüllungen eine schlichte Blendbogenarchitektur und eine Kreuzblume gemalt sind. Die Szene ist nach dem klassischen Muster von Abendmahlsdarstellungen komponiert: an einer langen Tafel sitzen Christus und die Jünger bei ihrem letzten gemeinsamen Mahl in einem hallenartigen Raum. Christus, wenn auch durch die Fensterteilung bedingt leicht versetzt, ist der Mittelpunkt der Gesellschaft. An seiner Brust lehnt schlummernd Johannes. Im Vordergrund, von den anderen Jüngern abseits, sitzt Judas, den Geldsack mit der Hand umklammernd. Christus reicht ihm ein Stück Brot als Zeichen, dass er ihn als Verräter erkannt hat. Es ist der Augenblick, in dem nur Christus und Judas von der Dramatik des Geschehens wissen. Die anderen Jünger sind im Begriff, das Mahl zu beginnen, das in deftiger Weise bereitet ist. Man erkennt einen Schweinskopf, einen Schinken,

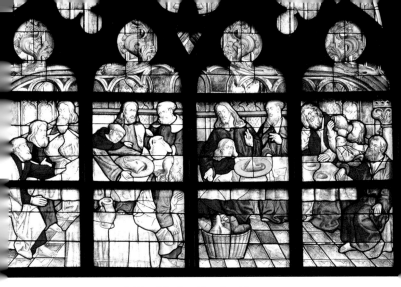

▲ *Westfälisches Abendmahl*

Bierkrüge und einen großen Korb mit Broten. Die biblische Szene ist hier in eine bodenständige, diesseitige Darstellung eingebunden, ohne an religiösem Ernst und Bedeutung zu verlieren.

Während des Zweiten Weltkrieges wurden die wertvollen mittelalterlichen Glasbilder ausgelagert und entgingen so der Zerstörung, wie sie vielen anderen Fenstern widerfahren ist. Auch große Flächen der alten Ornamentscheiben gingen verloren und wurden in den 1960er Jahren von *Hans Gottfried von Stockhausen* als moderne Werke neu geschaffen, die sich in die originalen Bilder sensibel einfügen. Ebenso wurden von ihm die Scheiben der Maßwerkbrücken und der Maßwerkspitzen in den Fenstern ergänzt. Ab dem Jahr 2001 kamen weitere große Glasfenster des Künstlers in die Wiesenkirche und schließen den grandiosen Glasfensterzyklus. Diese Bilder stehen als eigenständige moderne Werke in ästhetischer und thematischer Korrespondenz zu den hoch- und spätgotischen Fenstern.

Die beiden ornamental gestalteten **Südfenster** [7] folgen im Kolorit und in der Struktur den historischen Fenstern. Das große **West-**

fenster [8] zeigt in einer figürlichen Darstellung die Verkündigung der Geburt des Herren an Maria. Es ist thematisch der Schöpfung, der Entwicklung von Natur und Mensch, gewidmet.

Die **Fenster über dem Südportal** [9] wurden im Jahr 2002 eingebaut. In die oberen, ornamental bemalten Scheiben sind in der Übersetzung Martin Luthers die Worte des Magnifikats und seine Erläuterungen dazu eingeschrieben. Das Fenster über dem Portal zeigt in zwei Teilen Maria mit ihrem Kind auf dem Schoß und eine Pietà, Maria die ihren toten Sohn beweint. Die Madonnen sitzen jeweils vor einem Rosenbaum, dessen Geäst in das Maßwerk darüber reicht. Umgeben sind die Bilder mit Wappenscheiben aus der Barockzeit.

Im Jahr 2003 wurden schließlich die **Fenster im Westbau**, in der **Taufkapelle** [10], in der **Gedächtniskapelle** [11] und in den darüber liegenden Emporen, geschaffen. In figürlichen und ornamentalen Bildern entsprechen die Glasmalereien der Bestimmung der Räume: der Taufe und dem Gedenken an die Toten, dem Werden und Vergehen, sowie der Hoffnung auf den Neubeginn.

◀ *Ausschnitt aus dem Westfenster*

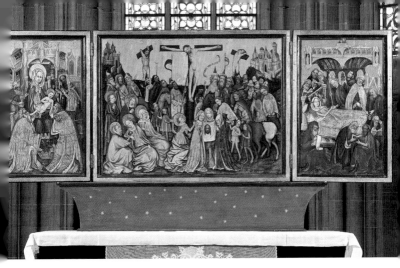

▲ *Jacobialtar im Hauptchor, Festtagsseite*

Ausstattung – ein Rundgang

In der Kirche sind heute bemerkenswert viele mittelalterliche Kunstwerke vorhanden, wenn sie auch nur noch einen kleinen Teil der ursprünglichen Ausstattung darstellen. Einzigartige Beispiele sehr früher mittelalterliche Tafelmalerei aus der Wiesenkirche befinden sich heute in der Gemäldegalerie der Staatlichen Museen Berlin und im Westfälischen Landesmuseum Münster.

Im Hauptchor steht der **Jacobialtar** [12]. Die Entstehung seiner Gemälde wird um 1420 datiert. Der Name des Meisters, der die Gemälde schuf, ist nicht bekannt. Stilistisch steht er aber *Conrad von Soest*, einem Vertreter des »weichen Stils« nahe. In altertümlicher Art sind die Szenen auf der Mitteltafel und auf den beiden Seitenflügeln auf Goldgrund gemalt. Auf dem Mittelgemälde ist erzählfreudig eine figurenreiche, sehr bewegte Kreuzigungsszene dargestellt. Das Gemälde des linken Seitenflügels zeigt die Anbetung der Heiligen Drei Könige, die rechte Tafel den Tod Mariens. Auf den Rückseiten der Seitenflügel sind Heilige unter Architekturen zu sehen, links ein Bischof, vielleicht Niko-

laus, und die hl. Katharina mit Schwert und Rad, rechts die hl. Agathe mit der Zange und Jakobus der Ältere mit dem Pilgerstab.

Links im Hauptchor steht ein kleines **Sakramentshäuschen** [13] aus Eichenholz aus der Zeit um 1400, das von einem reich geschmückten, mit Krabben besetzten Helm bekrönt ist. Die Tür des Sakramentshäuschens trägt eine um 1420 entstandene Bemalung, die einen Priester und einen Ministranten vor einem Altar zeigt. Flankiert wird das Sakramentshäuschen von zwei Statuen: eine **Madonna mit Kind** aus Sandstein um 1400 und ein **hl. Reinoldus** aus Eichenholz um 1430.

Daneben, in der nördlichen Chorwand, befindet sich ein **Alabasterrelief** [14] mit der Darstellung der Heiligen Dreifaltigkeit, das in die zweite Hälfte des 15. Jahrhunderts datiert wird. An der Arbeit ist die alte Farbfassung noch gut zu erkennen. Der sitzende Gottvater, die rechte Hand segnend erhoben, hält in seinem Schoß ein Kruzifix, an dessen oberen Balken die Taube, das Zeichen des Heiligen Geistes, zu sehen ist. Die Herkunft dieses Werkes ist nicht geklärt. Es wird angenommen, dass es sich um eine Arbeit aus England handelt.

Neben der Sakristeitür in der Südwand ist eine **gotische Wandmalerei** [15], eine Verkündigungsszene aus der Zeit um 1370, erhalten. Maria erscheint der Verkündigungsengel mit einem Spruchband, auf dem »Ave gratia plena dominus tecum« (Gegrüßt seist du, voll der Gnaden, der Herr ist mit dir) steht. Auf dem zweiten Spruchband ist ihre Antwort geschrieben: »Gottes ville an mi gheverde« (Gottes Wille an mir geschehe).

Links neben diesem Wandbild befindet sich ein **Olearium**, eine kleine vergitterte Nische, in der geweihtes Öl aufbewahrt wurde. Es ist wie ein gotisches Miniaturportal gestaltet. Heute ist darin eine kleine Holzstatue eines Apostels eingestellt.

Eine weitere, etwas jüngere **Wandmalerei** [16] ist über der Sakristeitür erhalten. In drei Blendnischen sind Maria mit Kind, der hl. Antonius und die hl. Elisabeth, die einem nackten Bettler ein Kleid reicht, dargestellt. Diese Malerei wird in das erste Viertel des 15. Jahrhunderts datiert.

Im Nordchor befindet sich heute der spätgotische **Sippenaltar** [17]. Auf dem dreiflügeligen Retabel wird die heilige Sippe Jesu um die

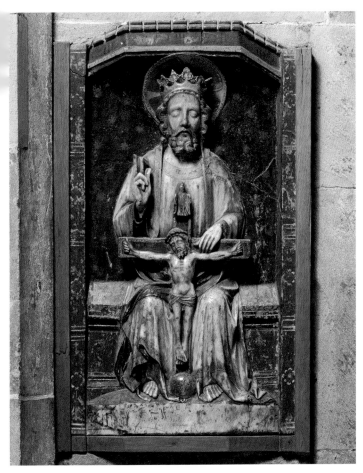

▲ *Alabasterrelief mit Darstellung der Heiligen Dreifaltigkeit*

hl. Anna dargestellt. Der Meister des Altars hat sein Werk am unteren Bildrand mit der Jahreszahl 1473 datiert und wird danach als *Meister von 1473* benannt. Der Mittelteil zeigt drei Generationen der Familie

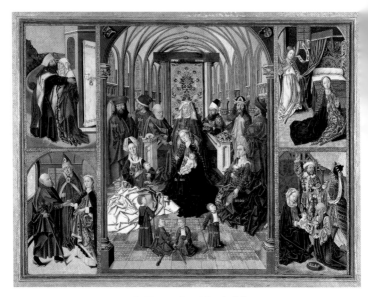

▲ *Sippenaltar, Mitteltafel*

Annas in einer gewölbten, feierlichen Halle versammelt: Anna thront im Mittelpunkt, vor ihr sitzt ihre gekrönte Tochter Maria mit dem Jesuskind, daneben ihre anderen Töchter, beide auch Maria genannt, mit ihren Kindern. Seitlich des Thrones stehen rechts die drei Männer Annas, Joachim, Kleophas und Salomas, links die Gatten ihrer Töchter, Joseph, Zebedäus und Alphäus. Die Personen sind jeweils benannt. Seitlich des Mittelbildes sind in zwei Reihen je drei Bildfelder angeordnet, die links Ereignisse aus dem Leben der hl. Anna und rechts aus dem Leben Mariens schildern. Bemerkenswert ist die genaue Darstellung der von Gold hinterfangenen tiefen Räume und der Landschaften sowie die sorgfältige Gestaltung der üppigen, faltenreichen Gewänder. Das Gemälde des linken Außenflügels veranschaulicht die Transsubstantiationslehre mit der so genannten Gregorsmesse, bei der Papst Gregor der Große bei der Feier des Abendmahls Christus erscheint, dessen Blut aus seinen Stigmen in den Kelch strömt. Auf

dem rechten Außenflügel ist, einem Vorbild der niederländischen Malerei von *Dirk Bouts* folgend, eine Beweinung Christi unter dem Kreuz gemalt. Die Szenen sind nicht mehr vor Goldgrund gestaltet, sondern realistisch in einem Innenraum mit Ausblick in eine Stadt und vor einer Landschaft angesiedelt. – Die Predella unter dem Sippenaltar stammt aus der Zeit der Chorweihe 1376. Die einfachen Bildszenen – Christus als Gärtner mit Maria Magdalena, die Anbetung der Heiligen Drei Könige und der ungläubige Thomas – stehen vor einem roten Hintergrund mit Sternen.

Ein künstlerisches Meisterwerk in Verbindung von Schnitzkunst und Malerei ist der **Marienaltar [18]**, der im Südchor aufgestellt ist. Der Schrein ist mit drei großen, in Gold gewandeten Schnitzfiguren ausgefüllt. Maria mit dem Kind umfängt ein Strahlenkranz. Zu ihren Seiten stehen der hl. Antonius und die hl. Agathe. Für die Malereien auf den Flügeln ist der Meister namentlich bekannt: *Heinrich Aldegrever*, der 1502 in Paderborn geboren wurde, in der Reformationszeit in Soest arbeitete und hier 1555 starb. Er war besonders als Kupferstecher für eine ausgeprägte Freude am Detail bekannt. Diese kennzeichnet auch

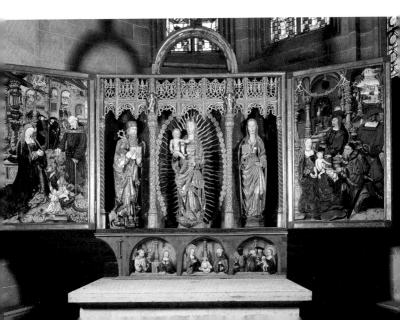

sein um 1526 entstandenes Soester Altarwerk. Die Szenen auf den Seitenflügeln, die Geburt Christi und die Anbetung der Heiligen Drei Könige, sind von Pracht und Eleganz geprägt. Verzierte Säulen, Girlanden und wappengeschmückte Bodenfliesen bilden ein kostbares Ambiente für das Geschehen. Hinter den perspektivisch genau angelegten Räumen eröffnen sich weite, akribisch gestaltete Landschaften. Maria ist als vornehme Bürgersfrau gezeigt. Bescheiden nimmt sich dagegen Joseph in seinem einfachen braunen Gewand aus. Auf der linken Tafel beobachten elegant gekleidete Herren an Stelle der Hirten die Anbetung des Kindes, rätselhaft ist der linke in rotem Gewand, der auf seinen Fuß deutet. Vielleicht handelt es sich hier um ein Porträt des Künstlers. Die Könige mit porträthaften Gesichtern sind in reicher modischer Kleidung dargestellt. Sie überbringen Geschenke in kostbaren Gefäßen, die mit großer Sorgfalt gemalt sind. Die Rückseiten der Seitenflügel nehmen die Motive des Mittelteils auf und zeigen rechts die hl. Agatha und den hl. Antonius, auf dem linken Flügel die Madonna im Strahlenkranz. Die Vorderseite der Predella zeigt in drei Bogennischen, wie in einer Loggia, die Verkündigung, die Geburt und die Anbetung.

Von dem **Brabantischen Schnitzaltar** [19] aus Eichen- und Lindenholz im nördlichen Seitenschiff unter dem Marienfenster ist heute nur noch der Mittelteil erhalten. Das Werk, dessen ursprüngliche Fassung in Blau und Gold noch teilweise zu sehen ist, wurde Anfang des 16. Jahrhunderts, vielleicht in der gleichen Werkstatt wie der Klepping-Altar in der Soester Petrikirche, geschaffen. Seinen Namen erhielt er vermutlich durch seine in Brabant übliche Aufteilung des Schreins in mehrere Zonen. Im unteren Bereich sind in vier Feldern Szenen aus dem Marienleben geschildert, darüber finden sich bewegte Darstellungen der Passion Christi.

Über dem Sippenaltar, dem Marienaltar und dem Brabantischen Altar sind alte **Kruzifixe** angebracht, die wesentlich älter als die Altäre sind und noch aus dem 13. Jahrhundert stammen. Besonders prachtvoll ist das Kreuz über dem Sippenaltar gearbeitet mit Medaillons der Evangelistensymbole an den Kreuzenden. Im Korpus des Gekreuzigten sind Reliquien französischer Heiliger aufbewahrt, wie bei einer Restaurierung entdeckt wurde.

Vor dem östlichen Pfeiler im Nordschiff steht ein spätgotisches **Sakramentshäuschen** [20] aus Sandstein, das um 1530 entstanden ist. Über einem Sockel, der das Soester Stadtwappen und ein Steinmetzzeichen zeigt, erhebt sich eine etwa sechs Meter hohe, mit Krabben und Fialen geschmückte Architektur. In die spitzbogige Nische des Sakramentshäuschens wurde eine kleine **Engelsstatue** aus dem 14. Jahrhundert eingestellt.

Gegenüber, am Pfeiler des Südschiffs, steht auf einem Altartisch eine so genannte **Schöne Madonna** [21] aus Sandstein. Die Figur wurde in der ersten Hälfte des 15. Jahrhunderts geschaffen und zeigt Merkmale des »höfischen« oder »weichen Stils«. Anmutig wendet sich Maria ihrem Kind auf dem Arm zu. Sie trägt eine große Krone und ein reiches Gewand, dessen üppiger Faltenwurf dem grazilen Körperschwung folgt.

Auch das Gemälde am westlichen Pfeiler des Nordschiffs, die **Madonna im Ährenkleid** [22] aus der Zeit um 1450, ist von höfischer Eleganz geprägt. Dargestellt ist eine betende Maria, deren Kleid mit goldenen Ähren geschmückt ist. Neben Maria sind, in Bedeutungsperspektive wesentlich kleiner gemalt, links eine kniende Frau, die ihr einen Blumenkranz entgegen hält, und rechts ein junger Mann, offensichtlich ein Gefangener, denn seine Füße stecken in einem Stock. Die Art, wie der Blick links in einen Altarraum, rechts in eine Landschaft geführt wird, erinnert an niederländische Vorbilder.

An der Südwand des Langhauses sind, wie eingangs schon erwähnt, die **Originale der Portalskulpturen** [23] aufgestellt. Die Betrachtung aus der Nähe lässt zarte Reste der ursprünglichen Farbfassung erkennen und erahnen, welche Wirkung einst das Werk hatte. Rechts neben dieser Gruppe befindet sich die jüngste erhaltene **Wandmalerei** in der Wiesenkirche. Sie stammt aus der Zeit nach der Reformation, der ersten Hälfte des 16. Jahrhunderts, und zeigt in spitzbogiger Rahmung ein Jüngstes Gericht. Links neben Christus kniet Johannes der Evangelist, rechts Johannes der Täufer. An der Wand ist der **Schluss-Stein** [24], der ursprünglich das Hauptchorgewölbe zierte, zu sehen. Auf der geschnitzten Eichenholzplatte ist eine Marienkrönung dargestellt. Christus segnet Maria, die Himmelsköni-

gin. Auch an diesem Werk, das auf 1370 datiert wird, sind noch Reste der Farbfassung zu erkennen.

In der südlichen Turmhalle, der Taufkapelle, steht der **Taufstein** [25] Er ist in Kelchform aus Sandstein Ende des 14. Jahrhunderts gearbeitet. Im Bogen über der Taufkapelle ist eine spätgotische, in der zweiten Hälfte des 15. Jahrhunderts entstandene **Triumphkreuzgruppe** [26] angebracht. Unter dem Kreuz stehen auf einem Querbalken Maria und Johannes in geschlossener Körperhaltung. Christus ist mit drei Nägeln ans Kreuz geschlagen. Sein Haupt ist wie von einem Nimbus von einer mit Pflanzenornamenten geschmückten Scheibe hinterfangen. An den Enden des Kreuzes sind die vier Evangelistensymbole – der Löwe für Markus, der Stier für Lukas, der Adler für Johannes und der Engel für Matthäus – zu sehen. Die Rückseite der Kreuzbalken trägt eine Malerei des Gekreuzigten.

In der nördlichen Turmhalle, der Gedächtniskapelle, ist ein 8,50 Meter hohes **Reliquientabernakel** [27] aufgestellt. Wie auch die beiden flankierenden Sandsteinleuchter, stammt es aus der abgebrochenen Soester St. Walburgiskirche. Beeindruckend ist die äußerst feine und detailreiche Bearbeitung des Sandsteins zu einer filigranen Turmarchitektur. Das Werk wird der Münsteraner Werkstatt des *Bernd Bunickmann* zugeschrieben und in die Zeit zwischen 1505 und 1510 datiert. Auch dieses Reliquientabernakel war ursprünglich farbig gefasst. Bei der Neugestaltung der Ausstattung der Wiesenkirche 1882 wurde das Tabernakel in den neugotischen Altar integriert, der im Zweiten Weltkrieg aber stark beschädigt wurde.

Ein seltenes und wertvolles Ausstattungsstück in der Wiesenkirche ist die um 1390 gefertigte **Lesepultdecke**. Das graugrüne Leinen ist mit feinen Stickereien in weißem Garn mit figürlichen Darstellungen geschmückt. In einzelnen Abschnitten sind die Szenen der Verkündigung, eine Marienkrönung und Christus als Gärtner mit Maria Magdalena gezeigt, umgeben von Heiligen und Engeln. Ein Abschnitt der Decke, auf dem eine Einhornjagd gestickt ist, wurde Mitte des 19. Jahrhunderts abgetrennt und befindet sich im Victoria and Albert Museum in London. Es wird angenommen, dass die Decke im Zisterzienserinnenkloster St. Ägidius in Münster angefertigt wurde.

Ausschnitt aus dem Wurzel-Jesse-Fenster ▶

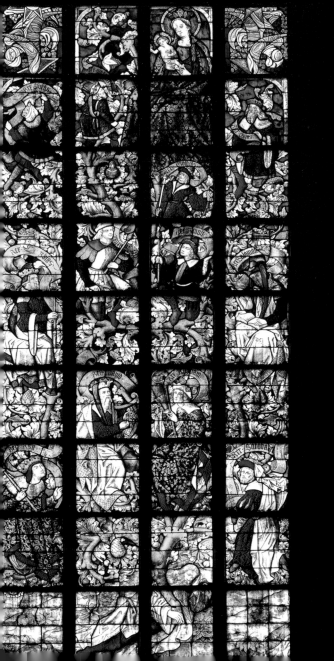

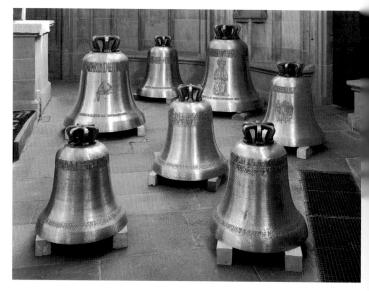

▲ *Neue Glocken, 2002*

Seit dem Jahr 2002 besitzt die Wiesenkirche ein großes, vollständiges **Geläut**, das mit sieben Glocken neu bestückt wurde und zusammen mit den vorhandenen alten Glocken aus dem Jahr 1856 sowie der 1933 gegossenen, mit 2275 kg Gewicht größten Glocke der Kirche, klingt. Die Tonfolge ist: $h^0-d^1-g^1-a^1-h^1-d^2-e^2-fis^2-g^2$. Alle Glocken tragen Inschriften und teilweise zierende Ritzzeichnungen. Der Schmuck der neuen Glocken wurde von Kirchbaumeister *Jürgen Prigl* entworfen und ausgeführt.

Weiterführende Literatur

Viktoria Lukas, St. Maria zur Wiese, Ein Meisterwerk gotischer Baukunst in Soest, München/Berlin 2004 (mit ausführlichem Literaturverzeichnis)

Jürgen Prigl, Glaskunst in St. Maria zur Wiese in Soest (Sonderdruck aus: Viktoria Lukas, St. Maria zur Wiese, München/Berlin 2004) (mit zusätzlichen Ergänzungen zu den modernen Glasfenstern)

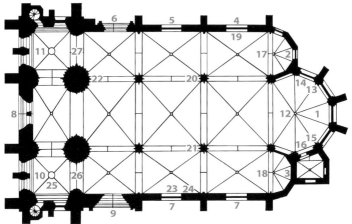

▲ *Grundriss*

1 Hauptchor
2 Nordchor
3 Südchor
4 Marienfenster
5 Wurzel-Jesse-Fenster
6 »Westfälisches Abendmahl« über dem Nordportal
7 Südfenster
8 Westfenster über dem Westportal
9 Fenster über dem Südportal
10 Taufkapelle
11 Gedächtniskapelle
12 Jacobialtar
13 Sakramentshäuschen flankiert von zwei Statuen
14 Alabasterrelief
15 Olearium und gotische Wandmalerei
16 Wandmalerei über der Sakristeitür
17 Sippenaltar
18 Marienaltar
19 Brabant. Schnitzaltar
20 Sakramentshäuschen mit Engelsstatue
21 Schöne Madonna
22 Madonna im Ährenkleid
23 Orginale der Portalskulpturen
24 Ehemaliger Schluss-Stein des Hauptchor-gewölbes
25 Taufstein
26 Triumphkreuzgruppe
27 Reliquientabernakel

St. Maria zur Wiese in Soest
Bundesland Nordrhein-Westfalen
Evangelische Wiese-Georgs-Gemeinde Soest
Wiesenstraße 26, 59494 Soest
www.wiesenkirche.de

Aufnahmen: Dirk Nothoff, Gütersloh. – Seite 3: Jutta Brüdern, Braunschweig.
Druck: F&W Mediencenter, Kienberg

Titelbild: *Blick in den Hauptchor*
Rückseite: *Ehemaliger Schluss-Stein des Hauptchorgewölbes*

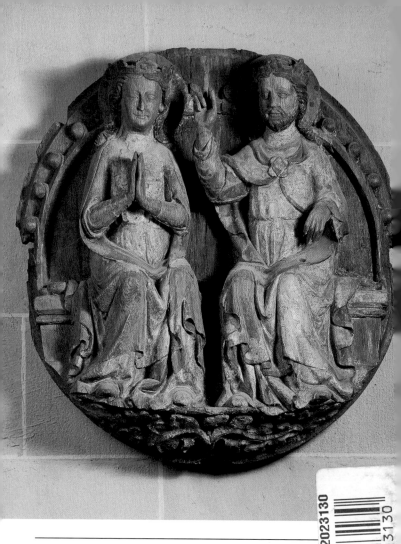

DKV-KUNSTFÜHRER NR. 625
3., durchgesehene Aufl. 2018 · ISBN 978-3-4...
© Deutscher Kunstverlag GmbH Berlin Mün...
Paul-Lincke-Ufer 34 · 10999 Berlin
www.deutscherkunstverlag.de